KB041191

To _____

From _____

초판 1쇄 발행	2017년 3월 20일
초판 2쇄 발행	2017년 10월 30일

지은이	이지영
펴낸이	한승수
펴낸곳	문예춘추사

편 집	조예원
마케팅	안치환
디자인	이혜정

등록번호	제300-1994-16호
등록일자	1994년 1월 24일

주 소	서울특별시 마포구 연남동 565-15 지남빌딩 309호
전 화	02 338 0084
팩 스	02 338 0087
E-mail	moonchusa@naver.com

I S B N	978-89-7604-331-3 43600

＊책값은 뒤표지에 있습니다.
＊잘못된 책은 구입처에서 바뀌드립니다.

10대들의
토닥토닥
두 번째
이야기

이지영
글·
그림

문예춘추사

차 례

POSSIBLE

1장

네가 아름다운 건 마음속에 꿈을
간직하고 있기 때문이야

Build a dream and the dream will build you.

꿈을 꾸면 꿈이 너를 만들 거야.

사막이 아름다운 건
어딘가에 우물을 감추고 있기 때문이고

네가 아름다운 건
마음속에 꿈을 간직하고 있기 때문이야.

'코이물고기'는 비단잉어의 일종이야.

이 잉어는 신기하게도 작은 어항에서 키우면 5~8cm까지 자라고
커다란 수족관이나 연못에서 키우면 20~25cm까지 자라고
강에 방류하면 90~120cm까지 자란다고 해.

꿈도 코이가 처한 환경과 같아.

내가 어떻게 마음먹느냐에 따라 작은 꿈에 머무를 수도 있고
놀랄 만큼 큰 꿈을 이뤄 낼 수도 있지.

지금 이 글을 읽는 넌 어떤 크기의 꿈을 꿀까?

그대는 지금 꿈을 만나러 가는 중.

그대의 꿈이 한 번도 실현되지 않았다고 해서
가엾게 생각해서는 안 된다.
정말 가엾은 것은 한 번도
꿈을 꿔 보지 않았던 사람들이다.
-에센바흐

긴 방황 끝에
만난 꿈.
어려운 현실도 잊고
나는 항해 중.

사고로 한쪽 팔을 잃은 발레리나 마리와
한쪽 다리를 잃은 샤오웨이는 같은 꿈을 꾼다.
둘은 경연 대회를 목표로 훈련을 시작했다.

꿈을 향해 노력했지만 쉽지는 않았다.

그들은 기초 훈련을 끝낸 후 안무가를 초빙해
본격적으로 훈련하였고,
피나는 연습 후에 경연 대회에 출전했다.

CCTV 무용 경연대회

서로의 팔과 다리가 되어 준 이들의 무용은
너무도 아름답고 감동적이었다.
그들은 마침내 7천여 명의
비장애인 경쟁자들을 제치고
수상의 영광을 안았다.
마리와 샤오웨이를 영광의 자리까지
오를 수 있도록 지탱해 준 건 바로
그들의 꿈이었다.

그는 훗날 싱어송라이터로
총 25번의 그래미상을 수상한다.
-스티비 원더

그는 훗날 록 밴드 '데프 레퍼드'의
상징이 된 드럼 연주자가 된다.
-릭 앨런

그는 훗날 뉴딜 정책으로 경제 공황을 극복하고
제2차 세계대전을 승리로 이끈 미국의 대통령이 된다.
-프랭클린 루스벨트

그는 훗날 '21세기 아인슈타인'이라 불리는
우주물리학자가 된다.
-스티븐 호킹

-헬렌 켈러

꿈을 계속 간직하고 있다면 반드시 실현할 때가 오지.
　　　-괴테

도전을 멈추지 마.

마음만 먹으면
넌 언제든
해내잖아.

꿈의 건설
고지가 얼마 남지 않았어.

나무를 심어야 할 가장 좋은 시기는 20년 전이었다.
그다음으로 좋은 시기는 바로 지금이다.
-아프리카 속담

지금 시작해도 괜찮아.
늦지 않아.
포기하지 않는
마음이 중요한 거지~

2장

우리는 태어날 때부터
이미 소중한 존재

밤하늘
어느 길모퉁이에서
문득 드는 생각.
나는 잘
가고 있나요?
나도 어른이 될까요?

지금은 아주 평범해 보이겠지만,
곧 알게 될 거야.
우리는 태어날 때부터
이미 소중한 존재라는 걸.

타인을 의식하고
그들과 나를 비교하며 애써 닮으려 했던 나날들.

다른 사람이 되려고 하지 말고 내가 되겠어.

이미 특별한 우리들을 위하여.

나를 무엇으로
채울까?
그건 내게 달렸어.

쇠의
가치는
얼마일까?

쇠를 두들겨 말굽으로 만들면
10달러 50센트의 가치가,

이것으로 못을 만들면
3,250달러의 가치가,

그리고 이것을
시계의 부속품으로 만들면
250만 달러의 가치가 돼.

우리도 쇠처럼 무한한 가능성을 가지고 있어.
우리 가치는 절대 정해져 있지 않지.

-힐턴 호텔 창업자 콘래드 힐턴

히말라야 고산 지대를
여행하던 한 외국인이
시장에서 의아한 광경을
목격했다.

이해가 되지
않는군요.
어떻게 비쩍
마른 양이 살이
통통하게 오른
양보다 값이 더
비쌉니까?

우리는
겉모습이 아니라
평소 버릇으로
가격을
정합니다.

양들을
팔기 전에
산비탈에
놓아 줍니다.

양들이 풀을
뜯어 먹는 모습을
구매자와 함께
지켜본 후 가격을
흥정하지요.

몸이 마른 양이라도 산비탈 위로
풀을 뜯으며 올라가는 양은

 산비탈 아래로 풀을 뜯으며 내려가는
양보다 값이 비쌉니다.

양들이 풀을 뜯을 때
비탈길을 내려가는
편한 습성에 길들여지면
벼랑뿐인 히말라야에서는
결국 협곡 바닥에 이르러
굶주리게 된다.
따라서 풀이 있는
산비탈을 올라갈 수 있는
양의 가격이 높아지는 것이다.

좋은 습관이
우리의 가치를
높여 줄 것이다.

생각을 조심해!

우리는 우리가 생각하는 대로 돼.

우리의 생각이 말이 되고, 습관이 되고, 성격이 되고,
마침내 운명이 된다.

-마거릿 대처 전 영국 수상

누구나 약점과 강점이 함께 있지.
약점을 인정하고 강점을 발전시키는 건 어떨까?

나에게 좋은 사람 되기

우리는 누군가에게는 아주 관대하고 좋은 사람이다.
그런데 나에게는 어떨까?
나는 나에게 얼마나 사랑받고 있을까?

가끔 실수를 하고,
조금 부족한 모습을
보일지라도
인정하고 감싸 주기.

휴식을 주기,
맛있고 건강한 음식으로
나를 채우기.

나의 좋은 점을
헤아리며
다정하게 대화하기.

완벽함을
요구하기보다
열심히 노력하는
내 마음을
응원해 주기.

아름다운 노을을
보여 주며
"오늘 하루
수고했어."
칭찬해 주기.

나는 나에게
사랑받을
충분한 가치가 있는
존재입니다.

매일 태양이 떠오르는 건
매일 너에게
행복을 선물하고 싶어서래.

너는 행복하기 위해
태어났으니까.

The Little Prince

자신의 가치는 스스로 만들자.

가격: 무한대 ₩
키/몸무게: 비밀
사용법:
❌ 손으로 짜면안됨
조심스럽게 다정하게
다뤄야 함.
☀ 가끔
그늘에서 휴식을 줄김
품질: ⓐ 중 하
성분: 스마트한 두뇌
+ 사랑스러운 성격
+ 근면 성실한 자세
made in me

너의 가치를 보여 줘.

가격:
키/몸무게:
사용법:

품질:
성분:

made in me

3장

용감한 자에게
미래란 새로운 기회

곧 하루가 시작되겠지.
두려웠던 밤,
새벽이 오기를 기다리다
별을 따라 나서 본다.
그곳에 희망이 있기를.

괜찮아.
이 기다림이 지나가면

우리에게
길이 열릴 거야.

늘 그랬듯이.

때로는 길이 보이지 않아
좌절하기도 하겠지만,

나는 포기하지 않을래.

인생은 방법을
찾는 자에게

열리는 법이니까.

대공황으로 경제 불황이 미국을 덮치던 시절,
백만장자였던 카네기도 상황이 점점 어려워졌다.
아무리 노력해도 나아지지 않자
절망에 빠진 그는 강물에 몸을 던지기로 결심했다.

그때 누군가 그를 소리쳐 불렀다. 뒤돌아보니
두 다리를 잃은 이가 바퀴 달린 판자 위에 앉아 있었다.
카네기는 주머니에서 1달러짜리 지폐 한 장을 꺼내 주었다.

카네기는 돌아서서 강을 향해 걸어갔다.

하지만 그 남자는 포기하지 않고
두 블록이나 뒤따라오며 그를 불렀다.

놀라운 것은 그러는 동안 내내
남자가 환하게 웃고 있었다는 것이다.
두 다리가 없으면서도 미소 지을 힘을 갖고 있는
그를 보자 카네기는 삶을 포기하려던 자신이
부끄러워졌다. 한 남자의 미소가 그에게
살아갈 용기를 불어넣어 준 것이다.

1991년 가을
아오모리 현의
사과 농장에
거센 태풍이
몰아쳤다.

수확을 앞둔
사과의 90%가
땅으로 떨어졌고
농부들은
허탈과 실의에
빠졌다.

그때
한 농부가 외쳤다.
"괜찮습니다.
우리에게는
아직 떨어지지 않은
10%의 사과가
있지 않습니까?"

그들은
10% 사과를 수확해
"합격 사과"라는
이름을 붙여
판매를 시작했다.

마침 입시철과 맞물려
합격 사과는
열 배나 높은
가격임에도 불구하고
성황리에 팔렸고
농부들은 높은 수익을
얻을 수 있었다.

같은 상황이라도
어디를 바라보느냐에 따라
위기가 될 수도
기회가 될 수도 있다.

가능성은 스스로 믿는 자를 따른다.

세상이 아직 아름다운 건 어디선가
희망을 이야기하고 실현하는 이들이 있기 때문.
나의 희망 조각도 한번 찾아보자!

삐뚤삐뚤
이슬이슬
청춘이니까.

조금 기울어져도
넘어지지는 않으리.

청년은 미래가 있다는 것만으로도 충분히 행복하다.
-고골리

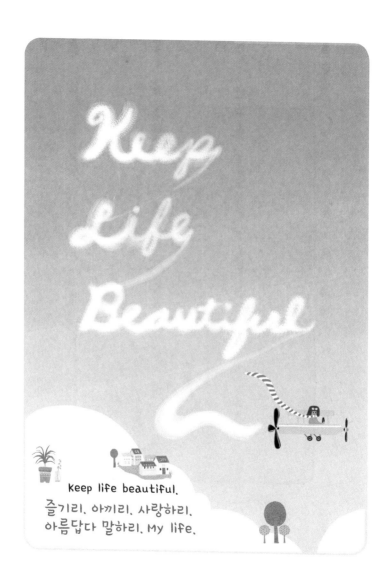

Keep life beautiful.
즐기리, 아끼리, 사랑하리,
아름답다 말하리. My life.

미래는 많은 이름을 가지고 있다.

약한 자에게는 '도달할 수 없는 것'

두려워하는 자에게는 '알려지지 않은 것'

용감한 자에게는 '기회'
-빅토르 위고

내 미래는 어떤 모습일까?
혹시 내가 잘못된 선택을 하는 건 아닐까?
염려했지만,

믿을래.

어떤 선택을 해도 그 모습은 영광스러울 거라고.

봄 여름 가을 겨울

봄, 여름, 가을, 겨울
그리고 앞으로 만날 봄도 반짝반짝 빛나겠지.

봄 여름 가을 겨울

4장

가장 가치 있는 시간은
최선을 다한 시간

가장 가치 있는 시간은 최선을 다한 시간

뉴턴은 천문학자이자 물리학자, 그리고 수학자이다.
반사망원경 제작, 만유인력의 법칙,
운동의 세 가지 법칙, 미적분학의 발견 등
수많은 업적을 남겼다.

하지만 그가 말하는 최고의 발견은⋯

"내가 발견한 것 중 가장 귀중한 것은 인내예요.
인내심과 신중함 말고는
다른 사람들과 똑같지요."

경쟁에서 졌다.
비난의 말, 외면하는
시선도 모두 견뎠다.
우리의 가치는 점수로
결정되지 않으니까.
"괜찮아, 잘하고 있어." 라는 응원에
나는 또 도전한다.

답을 찾아 나선 길.
쉽게 답을 주지 않는 세상에서도
나는 걷고 또 걸었다.

그것이
길을 찾는 하나의 방법이니까.

잔잔한 바다에서는
훌륭한 뱃사공이 나오지 않는대.
파도가 거친 바다를 건너면서
넌 훌쩍 성장한 거야.

봄바람에 실려 온 소나무 씨앗
어쩌다 바위틈에 떨어졌는지,

애석하기도 잠시,
단단한 바위 틈새를 비집고
뿌리를 깊게 내려 싹을 틔우네.

태풍 속에서도 굳건히 자리를 지키고
무성하게 천 년의 세월을 보낸다.

길을 잃어도 좋아.
콜럼버스가 신대륙을 발견할 수 있었던 건
길을 잃었기 때문이잖아.

일단 전진해 봐.
두려움, 방황, 고독을 넘어
목표에 다가갈수록
더 강해진 너를 발견할 테니.

살다 보면 흔히 저지르는 두 가지 실수가 있다.

첫째는 아예 시작도
하지 않는 것이고,

둘째는 끝까지 하지
않는 것이다.

시도해 보지 않고는 누구도
자신이 얼마만큼 해낼 수 있는지 알지 못한다.

시도하기를

또 도전하기를

그리고 마주하기를
너의 승리를.

자신에게 지지 않을 용기

나의 경쟁자는
언제나
다른 누군가였어.
그러나 그것은
나를 금방
지치게 할 뿐.

이제 나는
어제의 나와
달려.

어제보다
조금 더 나은,
그리고
조금 더 멋진
내가 되기를
기대하며.

바위가 네 열정에 감탄했나 봐.
노력하는 사람만큼
아름다운 사람도 없잖아.

파벨 네드베드 이야기

나는 집에서 60마일 떨어진 학교에서 축구를 배웠어.

하루 12시간의
축구 연습.
나의 하루 일과는
연습장의 조명이
꺼질 때까지였어.

두 다리 중
어느 한 다리가
우월하지 않다고
느낄 때
처음으로
희열을
느꼈어.

부단한 노력 끝에 양다리를
자유자재로 사용하게 되었고
먼 거리의 훈련장까지 오가는 동안
폐활량도 늘어났어.
좋은 요건을 갖추자 마침내
명문 구단 유벤투스의 미드필더로
입단하게 되었지.

사람들은 내 지치지 않는 체력에
나를 '두 개의 심장'이라고 불렀어.
많은 경기에서 팀을 승리로 이끌어 영웅이 되었고
이후 체코 국가대표팀의 주장으로 활약했지.
펠레가 선정하는 최고의 축구 선수
'FIFA 100'에도 선정된 나.

노력은 언제나 보답을 잊지 않나 봐.

나비의 작은 날갯짓에
지구 반대편에는 허리케인이
분다는 이야기를 들어 봤니?
지금의 나의 노력이 헛되지 않을 거야.
내 인생의 나비효과도 믿거든.

어떤 젊은 화가가 요즘 경기가 안 좋아서
그림이 팔리지 않는다고 원로 화가에게 푸념을 했다.

땀 흘리지 않고 얻어지는 결과는 없나 봐.

하루도 빠짐없이 대나무에 물과 거름을 주었지만,
대나무는 4년 동안 작은 순조차 드러내지 않았어.

그러다 5년째 되던 어느 날,
갑자기 죽순이 돋더니
하루에 70~80cm씩
6주 만에 30m까지 자랐지!

이처럼 '모죽'이라는 대나무는
겉으로 드러나지 않았지만
4년 동안 계속 땅속으로
뿌리를 내렸던 거야.

우리 모습도 이와 같지 않을까?
현재 눈에 보이는 성장이 없더라도 두려워할 필요는 없어.
우리는 지금 세상을 놀라게 할 준비를 하고 있는 중이니까!

UNLIMITED POWER

I CAN DO IT

5장

몰입의
위대함

나는 오랫동안 엄마와 노숙자 생활을 했다.
무료 급식을 이용하고 쓰레기를 뒤져야
굶주림을 해결할 수 있었던 나날들,
갖은 수모에도 불구하고 필사적으로 학교를 다니고 있었다.

"노숙자 주제에 대학은 꿈도 꾸지 마라."
사람들은 항상 같은 말을 했다.
하지만 나는 공부가 좋았다. 그리고 꿈이 생겼다.

대학에 들어가 나의 운명을 바꾸는 꿈,
우리 가족이 더 이상 남들의 비웃음 섞인
시선을 받지 않아도 되는 꿈.

새벽 4시에 일어나 등교하고
밤 11시가 되어서야 돌아왔다.
뉴욕의 모든 신문을 정독하고
4.0에 가까운 학점을 유지하며
토론 동아리와 육상팀에서도 활동했다.

그러자 복지단체들이 나를 후원하며
장학금을 주기 시작했고 여러 단체에서
나를 지켜봐 주었다.
이제 더 이상 사람들은
나를 노숙자라고 부르지 않는다.
나는 하버드 4년 장학생
카디자 윌리엄스이다.

전 가난이 결코
변명거리가 되지
못한다고
생각해요.

내 인생과
내 운명은 나에게
달렸습니다.

공부를 시작하려는 순간

생각이 넘쳐 나.

하지만 노력할 거야.
몰입의 위대함을 아니까.

네가 꿈을 이루기 위해
얼마나 노력하는지 알아.
잠은 달콤하지만
졸음을 이기고 이룬 꿈은
더 달콤할 거야.

공부가 고통스럽다고?

한글을 몰라 남몰래 가슴앓이 해 온 60여 년의 세월…

공부할 때의 고통은 잠깐이지만 못 배운 고통은 평생 간단다.

최상의 공부 시기는 학생인 지금!

준비

무거운 짐처럼
부담스러워
시작이 망설여지는
공부.

로켓

하지만
하다 보면
어느새
로켓처럼

발사!

순식간에
날아

올랐다.
내 성적.

오른 성적을
만날 수
있을 거야.

소설책 읽듯
만화책 읽듯
교과서가 술술
읽히는 날에.
춘몽이지.
아니,
길몽이렸다.

괴테가 그랬대.
가장 유능한 사람이
가장 배움에 힘쓰는 사람이라고.
그럼 내게도 기회가 있는 거네.

지금 너는 어떤 길을 걷고 있어?
내리막길과 평지, 그리고 오르막길.

성적은 곤두박질.

겨우 유지만.

만약 지금 하는 공부가 힘이 든다면
너는 오르막길로 들어선 거야.

오뚝이가 보이니?
아무리 굴려도 오뚝오뚝 일어서는 오뚝이.

나도 흔들림이 없다고!

쇠는 닦지 않으면 녹슬고

물은 고여 있으면 썩고

근육은 쓰지 않으면 약해지고

두뇌도 쓰지 않으면 기능이 점점 퇴화되고
신경세포가 작아진다.

명석한 두뇌 만들기
비법은?

스트레스 받지 않고
즐겁게 집중하기.
스트레스는 신경계를
약화시켜 기억력을
떨어뜨린다.

유산소운동과
스트레칭은
뇌혈관과 신경세포의
성장을 촉진시켜 기억력,
주의력, 의사 결정 능력을
높여 준다.

항상 배우며
학습하는 자세는
뇌의 퇴행성 변화를
막는다.

어쩌면 노력의 문제가 아니라
방법의 문제일지도 몰라.
넌 지혜로우니까 곧 방법을 찾을 거야.

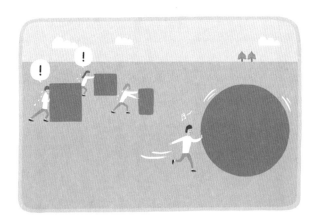

난 최선을 다했지만 목표가 없었나 봐.

목표도 없이 무작정 쏟았던 노력은
방향을 잃은 화살처럼 힘이 없었어.

화살을 쏘기 전에 먼저
내 삶의 의미를, 내가 되고 싶은 나의 미래를 찾는 거야.
그리고 내 꿈을 향해 힘껏 활시위를 당기는 거지.

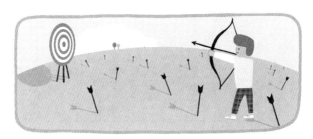

1984년 도쿄 국제 마라톤 대회에서 우승한
야마다 모토이치 선수의 인터뷰이다.

공부도 마찬가지 아닐까?
한 단계 한 단계 목표를 정하고 성취해 나가다 보면
어느새 원하는 꿈에 도달해 있는 나를 발견하게 될 거야.

아무리 공부를 잘하고 열심히 노력한다고 해도
'이것'이 없으면 꿈을 이루기 힘들어.

체력은 꿈을 이루기 위한 필수 조건!

월요일 화요일 수요일 목요일 금요일
넌 최선을 다했어. 지칠 만도 하지.
주말에는 꼭 에너지를 충전하기로 해.

토요일 일요일
충분한 수면과 영양가 높은 음식과 행복한 산책,
그리고 네가 좋아하는 음악도 즐기면서 말이야.
넌 그럴 자격이 있어.
또다시 시작될 일주일을 위해.

진짜 하고 싶은 걸 한다면
모든 건 쉬워지겠지.
-마크 저커버그

6장

우정은 절망 속에서도
희망을 보여 주는 것

어느 날 미국 워싱턴에서 두 강아지가 동시에
실종되는 사건이 발생했다.
강아지 틸리와 피비였는데 평소에 아주 사이가 좋았다고 한다.
주인은 동물 보호 단체에 신고했고,
일주일이 지난 뒤 목격자가 나타났다.

콘크리트로 만든 오래된 물탱크에는
함께 실종된 피비가 부쩍 야윈 모습으로 발견되었다.

틸리는 피비가 밖으로 나오지 못하자,
사람들에게 도움을 요청하기 위해
마을과 숲을 쉴 새 없이 오갔던 것이다.

위기에 처한 강아지가 배고픔과 공포를 이겨 낼 수 있었던 건
친구가 전해 준 믿음 때문이 아닐까?

친구야
걱정 마,
내가
지켜 줄게,

우정은 절망 속에서도 희망을 보여 주는 것.
두 강아지 모두 다행히 아프거나 다친 곳 없이
무사히 주인의 품으로 돌아갔다고 한다.

진정한 친구?
어려운 순간 알게 되지.
그 순간 가장 빛나는 존재.

그거 알아?
너를 알기 전에는 하루가 참 길었고

너를 안 후로 매일이 든든한걸.

나는 근육이 퇴화되는 근육퇴행이축을 앓고 있다.
내가 걸을 수 없게 되자 3년간 하루도 빠짐없이
업어서 등하교를 도와준 친구가 있다.

우리는 기숙사에서 생활하며 식사를 할 때도,
빨래를 할 때도, 공부를 할 때도 항상 함께다.

친구 덕분에 결석 없이 학교를 다니고,
우리 모두 우수한 성적을 유지하고 있다.

대학 입학시험을 앞두고 있지만
단 하루도 친구와 함께하는 길을
포기하지 않는 내 친구.

함께 꿈을 이루도록
두 발이 되어 준 친구야 고마워.

-장츠와 세쉬 이야기

처칠이 어렸을 적 시골로 놀러
갔다가 그만 호수에 빠져
익사 위기에 처했다.
마침 지나가던 시골 소년이
그를 발견하고 구해 주었다.

처칠은 자신의 생명을
구해 준
시골 소년과
친구가 되었다.

시골 소년의
사정을 들은 처칠은
부모님을 졸라
그를 런던으로 데려왔고,
의과 대학 학비를
지원해 주었다.

의대에 간 시골 소년은
포도상 구균을 열심히 연구하여
최초의 항생제인
페니실린을 개발하였다.
이 약은 제2차 세계대전 당시
수백만 명의 생명을 구했고,
그는 1945년 노벨 의학상을
수상했다.

한편 처칠은 정치에 재능을 보이며
25세에 국회의원으로 선출되었고
제1차 세계대전 때는 육·해·공군의
장관을 거쳐 제2차 세계대전 때
영국 수상 자리까지 올랐다.
그러나 전쟁 중에 그만 폐렴에 걸려
생명이 위독해졌다.

그 소식을 전해 들은
알렉산더 플레밍은
또 한 번 더
친구를 살리게 된다.

처칠은 플레밍 덕분에
병을 고쳤고,
제2차 세계대전을 승리로
이끌 수 있었다.

서로 돕고 베푸는 우정이 역사를 바꿀 수도 있다.

잊었다 외로움.

내게 봄처럼 따스하게 웃어 주는 친구.
너희들이 있으니.

대나무는 서로 얽히거나 기대지 않고
홀로 굳건히 서 있어.
하지만 뿌리 부분은
하나로 견고하게 연결되어 있지.

아무리 힘든 일이 생겨도
마음으로부터 응원해 주는 친구처럼.

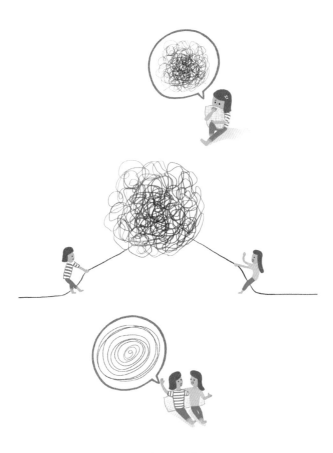

엉킨 털뭉치 같은 고민
한 올 한 올 밤새 이야기하다
소중한 친구를 얻었네.

일인불과이인지(一人不過二人智)
혼자서는 두 사람의 지혜를 넘지 못한다.

누군가를
험담했는데,

그 사람이 와서
말을 건넨다.

아주 따뜻한 말을.

복수는
이렇게
멋있게 하는 거지,
사랑으로.
-혜민 스님

친구에게 좋게 대하자.
친구를 잃지 않기 위함이다.

적을 좋게 대하자.

친구로 만들기 위함이다.
-벤저민 프랭클린

이 중에
나의 진정한
친구는?

모두와 다
친하지만...

한 명을
선택
한다면?
어려운걸
...

그래,
바로
그거야!

진정한 친구를 찾고 있니?

진정한 친구를 찾기보다
스스로 누군가의 진정한 친구가
되었을 때 더 행복할 거야.

영국인 애덤 워커는
고래와 돌고래 보호 기금을 마련하기 위해
'오션스 세븐 챌린지'라는 수영 대회에 참가하였다.
그런데 대회가 진행되던 뉴질랜드 쿡 해협에
식인 상어가 나타났다.

생명을 잃을 수도 있는 위급한 상황이었다.
그때였다. 한 무리의 돌고래가 홀연히 나타나
워커 옆에서 헤엄치기 시작했다.

돌고래들은 식인 상어로부터 워커를 보호하며
해협을 안전하게 통과할 때까지
약 한 시간을 그와 함께했다.

이처럼
기적 같은 일이
일어날 수 있었던 건
돌고래들을 위한
애덤의 마음이
그들에게
전달되었기 때문이
아닐까?

칭기즈칸에게는 친구와 같은 매 한 마리가 있었다.
그는 매와 사냥 나가는 것을 즐겼다.

어느 날 사냥을 하던 중 심한 갈증을 느낀 칭기즈칸은
바위틈으로 한두 방울 물이 떨어지는 것을 발견했다.
물 잔에 물을 담아 마시려는 순간
갑자기 매가 날개로 잔을 쳐서 엎어 버렸다.

그는 다시 물을 담았지만 매는 또 잔을 엎질렀다.
그 뒤로도 수차례 매가 물 잔을 엎지르자
칭기즈칸은 더 이상 참지 못하고
매를 베어 죽이고 말았다.

그런데 그때 물줄기 위쪽에
독사가 죽어 있는 것을 발견했다.
물을 마셨더라면 자칫 죽을 뻔했던 것이다.

칭기즈칸은
크게 후회하고 슬퍼하며
매를 금으로 박제하였다.
그리고 한쪽 날개에는
"분노로 행한 일은
반드시 패하기 마련이다."
다른 쪽 날개에는
"잘못된 일을 하더라도
친구는 여전히 친구다."
라는 글귀를 새겨
평생 교훈으로 삼았다고 한다.

추억이 될 그 여름 그 바다.
바다를 보아서
그리고 너를 보아서
더 좋았던 시간들.
너 없이 혼자서는
만들 수 없었을 우리의 우정.
지금도 내 마음 깊이
미소 짓는 그 시간들.

장미꽃이 소중한 건
꽃을 피우기 위해 곤들인 시간 때문이고

친구가 소중한 건
그동안 함께한 추억 때문이야.

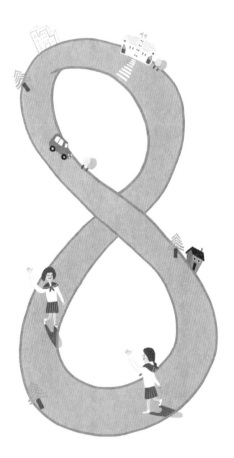

언제 보아도
반갑고
기쁨 주는 친구야!
언젠가 우리가
어른이 되어
잠시 떨어져
지내게 될지라도
나는 믿어.
우리는
소중한 인연이라
다시 꼭
만나게
될 거라는 걸.

빨리 가려면 혼자 가고

멀리 가려면 함께 가라.

가장 느리고 지친 사람의 짐을
나눠 들고 더불어 가는 것이 멋진 인생이다.
-아프리카 속담

7장

행복한 가정은
미리 누리는 천국

행복한 가정은 미리 누리는 천국이다.
-로버트 브라우닝

이 세상에 태어나
우리가 경험하는 가장 멋진 일은
가족의 사랑을 배우는 것이다.
-조지 맥도널드

엄마와 다퉜어.
괜히 모진 소리로 서로에게 상처를 줬어.

사과하려 해도 우리 사이에 무슨…
다가갈 수 없었어.

오늘 아침 엄마와 나는
인사조차 안 했지.

친구들과 농담을 해도 마냥 즐겁지만은 않았어.
그런데 그때, 가방 안에서 쪽지를 발견했어.

엄마의 글씨.
세상에 그 많은 단어 중에 이 두 마디.
내가 가장 하고 싶고 듣고 싶었던 말.

저도 미안했어요.
사랑해요.

내가 수많은 시행착오 끝에
첫발을 내디딘 날,
엄마는 감격스러워
그날을 잊을 수 없다 하셨지.

내가 오랜 옹알이 끝에
처음 '엄마'라고 말했을 때,
엄마는 눈물까지 흘리셨대.

요즘 들어 가끔은
그 시절 엄마의 열렬한 응원이 그리워져.

내가 잘 해내지 못해도,
내가 가끔 넘어져도
단 한 사람이라도 응원해 주는 이가 있다면
용기 내서 달려 보리.

어린애처럼 길을 잃고 헤매기도 하고
실수도 하고, 많은 난관에도 부딪혀.
그런데 그런 나보다 더 애태우는 사람이 있다.

나보다 더 간절한 사람이 있다.

나의 부모님

문득
세상에 너를 사랑하는 사람이
없는 것 같다는
불안감이 밀려올 때면 기억해.
그건 너의 잘못이 아닌 걸.
사랑을 기다리는 사람아,
너를 사랑하는 이가
표현이 조금 서툴고
부족했던 점을 이해해 주겠니?

인생 최고의 행복은
사랑받고 있다는 확신이라는데
미안했구나.
네가 태어난 순간부터 지금까지
널 바라보지 않은 순간이 없었는데.
더 노력할게.
네가 언젠가는
이 사랑을 알 수 있기를.
부모의 이름으로.

맞아,
내가 기다린 건
비가 그치는 게 아니라

사랑이었어.

겁내지 마!

내 가족
내 친구
내 편만 있으면
살아지는 게 인생

나의 추억
어릴 적 우리 집 보물 상자

아침에
나를 깨우는
엄마의 즐거운
쭉쭉이 체조.

어릴 적
추억이 담긴
내 앨범.

용돈을 모아 둔
나의 사랑스러운
돼지 저금통.

출출할 때
먹는 엄마표
맛있는 간식.

내가 좋아하는
책들.

내가 좋아하는
장난감들.

아빠가
퇴근길에
사 오신
고소한
간식.

나만의
아지트에서
노는
시간.

잠자리에서 들려오는
자장가 소리.

가족은
중요한 정도가 아니다.
그것은 모든 것이다.
-마이클 J. 폭스

8장

나는 어떤 사람으로
기억될까?

노인의 3대 후회

지나고 보면 아주 사소한 일인데
그 순간 화를 참지 못했어. 참았다면 더 평화로웠을 텐데.
무덤에 가져가지도 못하는데 '줄까? 말까?'
고민하며 베풀지 못했지.
베풀었다면 내가 더 자랑스러웠을 텐데.

인생은 내 것인데
남의 눈치 보느라 즐기지를 못했어.
즐겼다면 더 행복했을 텐데.
참고 베풀고 즐기는 삶이 쉽지는 않겠지만
못 할 것도 없어.
우리는 우리가 마음먹은 만큼
더 행복해질 테니까.

나도 누군가에게
아낌없이 주는 나무와 같은
존재가 될 수 있을까?
-쉘 실버스타인

Life라는 단어 안에

if가 있는 이유는

우리의 삶에는 언제나
가능성이 함께하기 때문이다.

사람이 태어나서 성장하고
늙어 가는 과정을 두 가지 유형으로
비유한 말이 있다고 한다.

하나는 '옷 갈아 입기'형이다.
영아기 옷을 벗어던지고
아동기 옷을 입고,
아동기 옷을 벗어던지고
청년기 옷을 입고,
청·장년기 옷도 벗어던지면 종착역.
그곳은 노인 옷밖에 남지 않는다.

다른 하나는 '나이테' 형이다.
나무처럼 지난 세월을 간직한 채 자란다.
나이테의 한가운데에는
언제나 어린이가 있다.
어린 시절을
간직한 나이테형은
노인이 되어도
아이처럼 해맑은
모습이라고 한다.

지난 시절을 소중히 간직한다는 건,
내 안의 어린이를 기억한다는 건
나를 사랑한다는 것.

머피의 법칙 알지?
어떤 날은 일이 꼬이기만 할 때도 있고,

피할 수 없는 자연의
힘을 만나거나

억울한 일을
당하거나

또 어떤 날은 샐리의 법칙처럼
일이 술술 풀릴 때도 있어.

그리고 절체절명의 순간 우리가 정말 바라고 원하는 건
꼭 이루어지는 줄리의 법칙도 있지.
그러니 어떤 상황이 와도 우리는 흔들리지 않고
우리 길을 가면 돼.

아인슈타인이 '인생의 성공'을 구하는 공식을 만들었다.
인생의 성공을 'S'라고 하면

$$S = X + Y + Z$$

'인생의 성공'을 찾는 법은 어렵지 않아.

무대에 오를
준비가 되었나요?

별써부터
신나!

연습을 많이 한 사람에게 무대는 달콤한 곳이고

너무
불안해.

연습이 안 된 상태에서 올라가는 이에게 무대는
너무나 무서운 곳입니다.
-박진영

인생도 충분한 연습과 노력을 한 사람에게는
달콤한 곳이 될 거야.

추운 겨울이 오면 기러기들은 따뜻한 보금자리와 먹이를
찾아 남쪽을 향해 무려 40,000km를 날아간다.

이렇게 먼 거리를 무사히 이동하기 위해 V자 대형으로
날아간다. 그러면 맨 앞에 있는 대장의 날갯짓이 기류에
양력을 만들어 뒤따라오는 기러기들이 혼자 날 때보다
71%나 더 멀리 날 수 있다.

만약 한 기러기가 부상을 당했거나 지치면
다른 기러기 두 마리도 함께 대열에서 이탈하여
동료 기러기를 보호하고 돕는다고 한다.

그리고 그들은 동료가 회복되어 날 수 있을 때까지
또는 생을 마감할 때까지 마지막을 지키다
다시 무리로 돌아가 합류한다.

인생이라는 먼 길도 서로 이끌어 주고,
부축해 주며 더불어 갈 때 힘이 나는 게 아닐까?

여보게 소크라테스! 방금 내가 밖에서 무슨 말을 들었는지 아는가? 아마 자네도 이 이야기를 들으면 깜짝 놀랄 거야.

아직 말하지 말고 잠깐만 기다리게. 자네가 지금 급하게 전해 주려는 소식을 체로 세 번 걸렀는가?

체로 세 번 걸렀냐니, 무슨 체를 말하는 건가?

첫 번째는 진실이네. 지금 말하는 내용이 사실이라고 확신할 수 있는가?

아니, 그냥 거리에서 주워들었네.

두 번째 체로 걸러야겠군. 자네가 말하는 내용이 사실이 아니더라도 최소한 선의에서 나온 말인가?

비난과 험담으로 세 사람을 잃었다.
듣는 사람, 비난받는 사람 그리고 나.

유해 사이트?　　　호기심에 들어가 보았어.

잠깐 흥미를 끌었지만,
더 빠지면 내가 다칠 거라는 걸 알기에

다시 내 자리로,
즐거운 일상으로 복귀~

두 젊은이가 장작을 패고 있었다.
한 젊은이는 쉬지 않고 열심히 장작을 팼고,
다른 젊은이는 이따금씩 쉬어 가며 장작을 팼다.

날이 저물고 두 젊은이가 하루 종일 팬 장작더미를
살펴보았더니 쉬어 가며 일한 젊은이의 장작이
더 높이 쌓여 있는 게 아닌가!

나는 쉬지 않고
장작을 팼고
자네는 쉬어 가며
장작을 팼는데 어째서
자네의 장작더미가
더 많은 거지?

나는 쉬는 동안
숫돌에 도끼날을
갈았다네.

한 젊은이가 무딘 도끼로 힘겹게 장작을 패는 동안
다른 젊은이는 쉬엄쉬엄 하면서도 도끼날을 갈아
손쉽게 장작을 팼던 것이다.

**지치지 않고 목표를 향해 가려면 적절한 때에
나를 점검하고 체력을 충전해야겠지.**

두꺼운 지방으로 추위를 견디게 된 북극곰

큰 귀로 열을 분산해 더위를 이기게 된 사막여우

혹에 지방을 저장하여 갈증을 극복한 낙타

큰 눈으로 밤에도 낮처럼 환히 보게 된 올빼미

발목까지 닿을 만큼 길어진 팔로 울창한 숲에
적응한 오랑우탄

If you don't like something,
just change it.
If you can't change your attitude,
don't complain.

지금 처한 상황에 불평하기보다 내가 바뀌는 게 어떨까?
강한 자가 이기는 것이 아니라, 이기는 자가 강한 자야.

'우생마사(牛生馬死)' 라는 사자성어 이야기

말은 헤엄을 잘 치나 소는 그렇지 않다.
그런데 물살이 센 홍수를 만나면

힘이 좋고 헤엄을 잘 치는 말은
물살을 거슬러 헤엄치다 지쳐서 나오지 못하고,

물살에 몸을 맡긴 채 둥둥 떠내려간 소는
어느새 뭍에 닿아 천천히 걸어 나온다고 한다.

혹시 우리에게 어려운 시기가 닥친다면,
아무리 애를 써도 해결할 수 없다면,
조급한 마음으로 무리하게 문제를 해결하기보다
차분하고 인내심 있게 기다리며,
인생을 순리에 맡기는 것도 한 방법이지 않을까?

공부의 비결은 노력.

실력의 비결은 끈기.

자신감의 비결은 믿음.

성공의 비결은 열정.

행복의 비결은 긍정.

화목의 비결은 양보.

우정의 비결은 신뢰.

인생의 비결은 사랑.

너라면 묘비명에
어떤 글을 남기고 싶어?

연유를
개발한
낙농업자.

나는 시도하다
실패했다.
그러나 또다시
시도해서
성공했다.
게일 보든

19세기
프랑스 소설의
거장.

살았다.
썼다.
사랑했다.
스탕달

소년 직공에서
백만장자가 된
강철왕.

자신보다 현명한
사람들을 주위에
오으는 방법을 알
던 사람, 여기에
잠들다.
앤드루 카네기

내가 이 세상에 어떤 사람으로
기억될지는 나의 선택에 달려 있어.

두 도둑이 저승에 갔다.

한 도둑은 지옥으로 보내지고
한 도둑은 천당으로 보내졌다.

loading...

20%

길고도

60%

짧은 하루.

today 100%

오늘도 수많은 순간들과 마주했다.
행복한 시간은 붙들고 싶었고,
뿌듯하고 보람찬 시간은 되감고 싶었고,
때로는 속상한 시간에서 도망치고 싶었어.
모든 순간을 가득 채워 오늘을 만든 나.
그것만으로도 충분히 잘했어.

9장

마음의 평화를 원한다면
내 안의 생각과 싸움을 그치기를

가장 축복받은 사람이 되려면
가장 감사하는 사람이 되라.
-C. 쿨리지

어느 날 선생님께서 하얀 백지에 작은 점 하나를
찍고 학생들에게 물었다.

절망을 의식해서 마음 아파하지 않기를.

1914년 12월.
에디슨의 나이 67세.
그의 실험실에 화재가 나서
거의 모든 작업들이 화염 속에
타 버리고 말았다.

그리고 화재 후 3주 만에
그는 새로운 축음기를 선보였다.

세상을 낙관적으로 보는 사람들은
고난도 기회로 삼고 성장한다.

붐비는 지하철을 탔을 때

똑같은 일을 겪어도 사람들의 반응이 다른 이유는
세상이 나를 괴롭히는 것이 아니고
알고 보면 내 마음이 나를 괴롭히기 때문이다.
인생은 생각하기에 달려 있다.
-혜민 스님

운다고 모든 일이 잘 풀린다면 밤새 울고 또 울겠지.

짜증 부려 모든 일이 잘 해결된다면,
온종일 얼굴을 찌푸리겠지.

싸워서 모든 일이 잘 풀린다면,
누구와도 싸우겠지.

그러나 이 세상일은 풀려 가는
순서가 있고 순리가 있단다.

슬플 때는 기분 전환을 하고

짜증이 날 때는 나보다 더 어려운 상황 속에서도
밝게 지내는 이를 생각하고

불만이 있다면 대화로
마음을 털어놓아 봐.

우리는 충분히 행복해질 수 있어.

화는 눈덩이야. 자꾸 굴리면 커지지.

하지만 그냥 두면 작아져서 없어지지.

화는 내면 낼수록 커지고, 화를 내는 자신을 알아차려
마음을 진정시키면 사라져 버립니다.

-현진 스님

마음의 평화를 원한다면
자신의 생각과 싸움을 그치기를.
-피터 맥윌리엄스

어느 날 어떤 사내가 지나가던 스님에게 욕을 퍼부었다.
스님이 듣고는 사내에게 다가가 물었다.

욕은 남이 아닌 스스로에게 상처를 준다.

공자의 제자 자로가
스승에게 물었다.

제가 평생 동안 실천할 만한 한마디의 말이 있습니까?

그것은 바로 배려의 '서(恕)'다. 자신이 하기 싫은 일을 다른 사람에게 시키지 말아야 하느니라.

자신이 싫어하고 원하지 않는 일을
누구에게든 강요하지 않는다면,

서로의 입장을 이해하고 배려하는 마음으로
타인의 인격을 존중한다면,

세상에 미움이 사라지겠지.

만약 누군가 실수했을 때
서로를 탓하면 화가 나지만,

서로를 이해하면 행복의 길

욕심을
덜어 냈어.
마음이 봄바람처럼
가벼워지도록.

누구에게나 날씨처럼
시원한 바람 불듯 상쾌한 날도,
먹구름 가득하듯 울적한 날도,
번개 치듯 고약한 날도,
무지개 뜨듯 감동스러운 날도,
햇빛 쨍쨍하듯 기쁜 날도 오겠지.

모두 피할 수 없는 시간들이지만,
내게 어떤 날씨가 찾아와도
의연하게 대처하기를.
좋은 날을 기쁘게 기다리기를.

누군가의 잘못으로
마음의 상처를 받아도

밤새 그 생각이
우리를 괴롭혀도

용서하자.

내 행복과 평화는
용서에서 시작.

10장

행복의 문 하나가 닫히면
다른 행복의 문이 열릴 거야

헬렌 켈러가 그랬었지.
행복의 문 하나가 닫히면
다른 행복의 문이 열릴 거라고.

아침에 눈을 뜨면 무엇보다 먼저
이 생각으로 하루를 시작한다.
오늘 한 사람에게만이라도 기쁨을 주어야지.
-니체

나는 당신이 어떤 운명으로 살지 모른다.

하지만 이것만은 장담할 수 있다.

정말로 행복한 사람들은

어떻게 봉사할지 찾고 발견한 사람들이다.
-알베르트 슈바이처

슈바이처 박사가 노벨 평화상을
받기 위해 아프리카를 떠나
덴마크로 오고 있었다.
기자들은 그 소식을 전해 듣고
슈바이처 박사가
탔다는 기차에 탑승하였다.

3등칸에는 가난하고 병든 사람들이
딱딱한 나무 의자에 앉아 있었고,
슈바이처 박사는 그들을 진찰하기에 여념이 없었다.

가장 행복한 사람은
가장 많은 이들에게 행복을 준 사람이다.
-슈바이처

행복은 내가 만들어 가는 거야.

내가 행복을 전하면 너도

그리고 우리도

향기처럼 모두에게 전해지지.

인도의 민족 운동 지도자 간디가
어느 날 출장을 가게 되었다. 조금 늦게 나서는 바람에
출발하는 기차에 간신히 탈 수 있었는데,
서두른 나머지 신발 한 짝이 벗겨져 플랫폼에 떨어졌다.

마침 간디와 동행한 기자는 간디의 그런 행동에 놀라 물었다.

상냥한 배려는 영혼을 매료시킨다.
-칼릴 지브란

나눔의 기쁨

살아 보니 돈이 중요하지 않더라.
정말 중요한 건

잠들기 전에 "오늘 멋진 일을 했다."라고
말할 수 있는 것.
-스티브 잡스

행복의 F4에 집중하라!

Faith

Fitness

Family

Friend

바비큐 식당에서 일하는 열아홉 살 소년인
브렌던 모틸은 어느 날 혼자 온 손님을 맞이했다.

브렌던은 주문을 받고 손님을 대하는 동안
상냥한 웃음을 잃지 않았고, 손님과 짧지만
꿈과 인생에 대한 이야기를 즐겁게 나누었다.

식사를 마친 손님이 떠난 자리를 정리하려던 브렌던은
깜짝 놀랐다. 식탁 위에 영수증과 메모,
그리고 음식값의 100배에 달하는 팁이 있었다.

당신의 진심이 담긴
친절한 서비스에 감동받았습니다.
세상 사람들이 당신처럼
따뜻한 마음으로 서로를 대하면
얼마나 좋을까요.
이 팁이 당신의 꿈을 이루는 데
조금이나마 도움이 되기를 바랍니다.

브렌던은 손님을 찾아 가게 밖으로 뛰어나갔지만
찾을 수 없었다. 팁은 대학 진학을 위해 쓸 예정이라고 한다.

우리의 작은 친절이
누군가의 마음을 따뜻하게 하나 봐.

'거리의 미용사'라 불리는 마크 부스터스는 필리핀,
중국, 멕시코 등 여행을 다닐 때마다 형편이 어려운 아이들과
노숙자들의 머리를 대가 없이 잘라 주었다.

커다란 보상을 받는 기분이 들었어요.

이 긍정의 에너지를 계속 이어가고 싶어요.

이런 활동에 벅찬 감동을 느낀
마크 부스터스는 뉴욕으로
돌아와서도 일요일마다
길거리 미용실을 열어
노숙자들에게 장소를 가리지
않고 선행을 베풀었다.

노숙자들은 미용실에 갈 돈도 없었으며,
삶의 희망을 잃어버린 사람들이 많았다.
그러던 그들이 마크 부스터스의 정성스런
손길을 받고 나서는 이렇게 변했다.

마크 부스터스가 그들에게 준 것은
깔끔한 머리만이 아니었다. 때로는 우리의 작은 선행이
누군가에게는 새로운 인생을 시작할 수 있는
큰 힘이 되기도 한다.

지식이 근사하게 쌓이는 소리.

맛있는 소리.

멋진 미래를 향해 달려가는 소리.

내 마음을 위로해 주는 친구의 소리.

나를 세상 누구보다 아끼고 사랑하는 소리.

휴식을 주는 소리.

지갑이 두꺼워지는 즐거운 용돈 소리.

주변의 소리에 귀 기울이면 행복해집니다.

웃음 × 웃음 = 행복

즐거운 생각과 마음이 나를 떠나지 않기를.
오늘 하루도 행복해야지.

한때 난 불행한 삶을 살아왔다고 생각했습니다.
학창 시절 부모님의 이혼과 절친했던 친구의 죽음,
그리고 강도를 만난 사건까지.

결혼을 하고 아이를 낳았지만
난 여전히 불행하다고 여겼습니다.
일주일에 나흘은 병원에 다닐 만큼
우울했지요.

그러던 어느 날, 우연히 유치원에 다니는
내 딸 루시의 일기장을 보게 되었습니다.

벌써 루시가
일기를 쓸
나이구나, 훗.

일기장 첫 페이지에는
이런 질문이 있었습니다.

오늘
가장 행복한 일은
무엇이었나요?

루시의 일기는 매일 가장 행복했던 일
한 가지로 채워져 있었습니다.

내가 매일 한 가지의 불행을 찾고 있을 때
루시는 매일 한 가지의 행복을 찾고 있었던 것입니다.

내가 10대였을 때
이 비법을 알았더라면,
내 추억도 조금은 더
행복할 텐데.

그날 이후 나는
매일 루시와 함께
행복한 일 한 가지씩을
찾아 일기장에
씁니다.

그리고 난
점점 더 행복해지고
있습니다.

이 이야기는 마크 빅터 한센과 잭 캔필드가 공동 집필한
『죽기 전에 답해야 할 101가지 질문』 중 '몇 권의 일기장을 갖고
있는가?' 라는 질문과 관련된 제니퍼 쿼샤의 실제 일화입니다.

여러분은 몇 권의 '행복 일기장' 을 갖고 있나요?

잠들기 전에

오늘 하루 중 가장
즐거웠던 순간을 생각했다.

내일도 행복할 준비가 되었어.

11장

성공의 가장 큰 비결은
나를 믿는 것

어린 시절 다친 척추로
키가 134cm에 멈춘 소녀가 있었다.
돌아가신 아버지와 아픈 어머니,
돌보아야 할 어린 동생들까지…
어려운 가정 형편에
이제 갓 초등학교를 졸업한 소녀는
가사도우미가 되었다.

가혹한 현실에 자살을 생각하다
올려다본 밤하늘이 왜 이리 아름다운지.

지금 내가 죽으면
이 아름다운 광경을
다시는 볼 수
없겠지?

그럼
나만 손해가
아닐까?

불합리한 사회와
사람들을
탓하는 대신

내
운명을
바꾸는 거야!

그 후 직업훈련소에 들어가 편물 기술을 배워
전국기능대회와 국제장애인기능대회에서 상을 휩쓸었고,
고입과 대입 검정고시에도 합격하였다.
천자문은 물론이고 영어, 일어까지 마스터했다.

24세에 더 높은 이상을 꿈꾸며
아프리카 봉사 단원으로 떠났다.
직업학교에서 편물을 가르쳤고,

44세에 콜롬비아대학원에서
사회복지 석사 과정을 마쳤다.
그리고 2012년에는 청와대에서
국민훈장목련장을 수상하였다.

현재 밀알복지재단 아프리카 권역 본부장인 그녀는
케냐에서 사회복지사로 활동 중이다.

작은 키라는 신체적 결함과 불우한 가정 환경 속에서도
그 결핍을 발판 삼아 꿈을 실현한 그녀의 이름은 김해영.

김해영 씨는 말한다.
"자기 앞에 놓인 장애물에 좌절하지 마세요.
자신의 값어치와 기적은 스스로 만드는 것입니다."

미국 42대 대통령 빌 클린턴과
그의 아내 힐러리 클린턴의 일화이다.
어느 날 길을 가던 그들은
자동차에 기름을 넣으러 주유소에 들렀다.
우연하게도 그 주유소 사장은
부인인 힐러리 여사의 옛 남자 친구였다.

주유를 하고 돌아오는 길에
남편인 빌 클린턴이 의기양양하게 물었다.

미국 국민들이 가장 존경하는 여성 1위에
선정된 힐러리 클린턴.
그녀는 미국 역사상 처음으로 퍼스트레이디가
상원 의원에 당선, 국무부 장관 임명,
민주당 대선 후보에도 오르며
폭넓은 정치 활동을 하였다.
대통령의 부인으로만 머무르지 않고
자신의 길을 스스로 개척해 간 그녀는
지금까지도 많은 사람들에게 귀감이 되고 있다.

어렸을 적 선생님으로부터
'우둔하여 배울 수 없는 아이'라는 평을 들었지만,
세계에서 가장 많은 발명품을 남긴 에디슨.

4살 때까지 전혀 말을 할 줄 몰랐고,
학창 시절 수학 성적은 낙제점이었지만
노벨 물리학상을 받은 아인슈타인.

대학에서 계속 낙제 점수를 받아
진급시험에 떨어졌지만,
러시아를 대표하는 문학 거장이 된 톨스토이.

우리가
알고 있는
위대한 사람들은
원래 훌륭했던
사람들이 아니라
끊임없이
도전하는
사람들이었다.

많은 사람들이 도전하기도 전에
좌절하는 건 스스로를
과소평가하기 때문이 아닐까?

나는 어렸을 적
내가 바보인 줄 알았다.

IQ 검사에서 173이 나왔지만,
누군가의 실수로 73이라고
잘못 기록되었던 것이다.

학교를 자퇴하고 막노동자로
겨우 생계를 이어 갔다.

그 후 제2차 세계대전이 발발하여
군대 입대를 위해 지능 검사를
다시 받게 되면서
진짜 내 IQ를 알게 되었다.

나는 자신감을 되찾고
군대에서의 임무도 훌륭히 수행하였다.
제대 후 목재 등급을 자동으로 측정하는 기계도 발명하였고
IQ 148 이상만 가입할 수 있는 멘사에도 가입했다.

자신감을 가지세요!
-국제멘사협회 명예 회장 빅터 세레브리아코프

닉 부이치치는 '해표지증'이라는
장애를 가지고 태어났다.
사지가 없이 태어난 그를 보고
간호사들은 모두 울었고,
아버지는 나지막이 신음을 내셨다.
하지만 닉은 어릴 때부터 뭐든 주저 없이 시도했다.
닉의 부모는 그를 일반 학교에 진학시켰다.
붙어 있는 두 개의 발가락을 분리시키는 수술로
펜을 잡고 글도 쓸 수 있게 되었지만,
사람들은 여전히 그를 괴물, 외계인이라고 놀려댔다.
3번의 자살 기도로 삶을 포기하려 했지만,
가족들과 친구들의 격려에 살아갈 용기를 얻었다.
그는 진솔하게 자신의 아픔을 고백했고
청중들에게 위로와 감동을 주었다.
그런 강연에 매력을 느낀 그는
고등학교 진학 후 학생회장이 되었고
현재 전 세계를 돌아다니며 강연을 하고 책을 쓴다.
그리고 만능 스포츠맨이기도 하다.
닉의 부모님은 항상 이렇게 말했다고 한다.
"해 보기 전까지는 할 수 있는지 아무도 모른다."

"나는 장애인이라 생각하지 않는다.
나는 넘어져도 백 번이고 일어나기를 시도할 것이다.
최고의 장애는 그대 안에 있는 두려움이다.
갖지 못한 것보다 가진 것에 집중해 보라."

일제 강점기 때 겁이 많던 한 소년은
일본인들에게 짓궂은 놀림을 받곤 했다.
하지만 훗날 그 소년은 자라서
극진 가라테를 창시하여 세계에 보급하고
세계 무술인과의 100여 차례 격투에서
단 한 번도 패한 적이 없는 신화를 남겼다.
어떻게 가능했을까?

천 일의 연습을
'단'이라고 하고

만 일의 연습을
'련'이라 한다.

이 단련이
있고서야
승리를 기대할 수
있습니다.

승리에 우연이란 없다.

-최영의(최배달)

연습이 만든 완벽

'신이 내린 천사'라는 찬사를 받는 발레리나 강수진!
그녀의 성공 뒤에는 하루에 15시간, 한 시즌에 250개의 토슈즈가
소모될 만큼의 피나는 연습이 숨어 있었다.
노력과 열정, 그리고 연습만이 완벽을 만든다.

메이저리그에서 통산 373승을 기록해
명예의 전당에 이름을 올린 선수,
크리스티 매슈슨의 일화이다.

그는 팀이 패배했을 때에도 낙심하는 대신
자신의 팀이 패한 이유와 상대 팀이
승리한 요인을 배우려 했다.
그러한 배움의 자세가 그를 최고의 자리에
오를 수 있게 해 주었다.

조그마한 호텔에서 벨보이로 시작해,
수십 년 후 호텔계의 거물이 된 콘래드 힐턴.
세계 각지 250여 개에 이르는 '힐턴 호텔'을 세운 그에게
성공 비결을 물었다.

젊은 시절 끝을 모르는 노력과 원대한 꿈이
성공 비결

세계적인 패션 디자이너 피에르 가르뎅에게
성공 비결을 물었다.

나는 인생의 중요한 선택을 할 때마다 동전 던지기로 결정하지.

앞면이 나오면 디자이너 왈드너 숍, 뒷면이 나오면 파리의 적십자사로 가는 거야!

결과는 앞면이 나왔고
그렇게 패션계에 첫발을 내딛었다.
그리고 왈드너를 거쳐 최고의 디자이너인
크리스티앙 디오르의 어시스턴트로 일하게 되었다.

장래가 보장되는 후계자가 될 것인가?

내 이름을 건 숍을 낼 것인가?

그런 나에게 또 다른 기회가 찾아왔다.
디오르의 타계 후 내가 후계자로 지목된 것이다.

피에르 가르뎅

나는 독립을 택했고 세계적으로 영향력 있는 패션 디자이너로 우뚝 성장했어.

물론 그 뒤로도 치마 길이, 네크라인 등을 동전 던지기로 결정했지.

혹자는 내가 운이 좋아서 동전 던지기로
좋은 선택을 했다고 말하지만 그렇지 않다.
'나의 선택이 혹시 잘못된 건 아닐까?'
고민하지 않았다.
어떤 선택이든 일단 결정한 후에는
믿음을 가지고 추진해 나갔기 때문이다.
성공과 실패를 좌우하는 것은
'선택'이 아니라
'어떻게 실천하느냐'이니까.

인생을 두려워 마.
인생은 살아볼 만한
가치가 있다고 믿어.
우리의 믿음이 멋진 인생을
창조하리라고 말이지.

조지 버나드 쇼에게
연설을 잘하는 비결이 무엇인지 물었다.

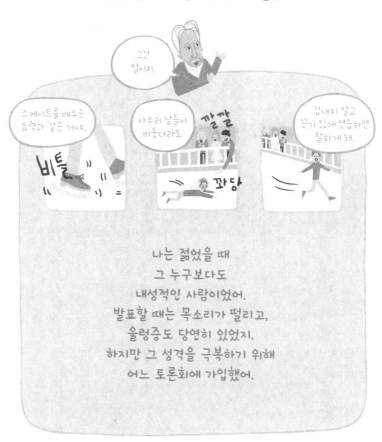

그건 알이지.

스케이트를 배우는 요령과 같은 거야.

아무리 남들이 비웃더라도

겁내지 말고 끈기 있게 연습하면 잘하게 돼.

비틀

쫘당

나는 젊었을 때
그 누구보다도
내성적인 사람이었어.
발표할 때는 목소리가 떨리고,
울렁증도 당연히 있었지.
하지만 그 성격을 극복하기 위해
어느 토론회에 가입했어.

처음에는 출석만 겨우 했지만
실제로 사람들 앞에서 말을 해 보니
화술이 조금씩 늘었고,
시일이 지날수록
점점 토론에 적극 참여하게 되었어.
그 결과 나는 20세기 전반의 가장 자신 있고
재치 있는 웅변가 중 한 사람으로
불리게 되었지.
내 연설의 비결은 연습이었어.

내셔널과 파나소닉을
세계적인 브랜드로 성장시킨
일본의 대표 기업가 마쓰시타 고노스케에게
성공 비결을 물었다.

"덕분에"라는
마음가짐이
비결일세.

나는
가난한 집안에서
태어난 덕분에어렸을
때부터 상인의 자세를
익혔고 세상살이에
필요한 경험을
배웠어.

또한 허약한 체질
덕분에 운동을 시작하여
건강을 유지할 수
있었네.

학교를 제대로 마치지
못한 덕분에 오는 사람들이
스승과 같아서 오르면
물어서 배웠지.

?

~~~

어려운 가정 형편으로
초등학교도 제대로 마치지 못하고
11살 때부터 화로 가게, 자전거 가게에서 점원으로 일했어.
시멘트 회사 운반원을 거쳐
오사카 전등 주식회사 수습사원으로도 일하였지만
일당 지급이라 하루라도 쉬면 끼니를 걸러야 했기에
몸이 약한 나는 회사 근무가 맞지 않았어.
그렇게 시작하게 된 사업이
내셔널과 파나소닉으로 성장하였다네.
나는 나의 성공 비결이 가난과 허약한 체질,
그리고 낮은 학력 덕분이라고 생각해.

사람들은 어떤 문제가 생기면
"때문에" 라며 힘들다고 주저앉는다.
하지만 마쓰시타처럼
"덕분에" 라고 생각을 바꿔 보는 건 어떨까?

헨리 포드는 어머니의 병세가 악화되자
말을 타고 수십 리 길을 달렸다.
당시 자동차 회사들은 부자만 탈 수 있는
고급 자동차만 생산하였기 때문에
포드가 이동할 수 있는 수단은 오직 말뿐이었다.

간신히 의사 선생님을 모셔 왔지만
돌아왔을 때는 이미
어머니가 숨을 거둔 뒤였다.

그는 어머니와의 사별로 꿈이 생겼고
훗날 대량 생산 방식을 도입하여
자동차의 대중화에 기여한
세계적인 자동차 제조 회사
'포드'를 설립하였다.

잘못된 점만 찾지 말고, 해결책을 찾으라.
-헨리 포드

한 외국 여성이
한국의 도로에서 운전하던 중
그만 자동차가 고장 나 버렸다.

마침 낡은 트럭을 몰고 가던
이십 대 중반의 청년이 그녀를 도와주었다.

주소라도 알려 달라던 여성에게
그는 주소를 알려 주고 돌아왔다.
다음 날 그녀가 남편과 함께 청년을 찾아왔다.
그녀의 남편은 바로
미국 제8군 사령관이었다.

청년은 폐차를 수리하여
사업을 시작했고
오늘날 한진 그룹과 대한항공으로
성장하였다.
이는 고 조중훈 회장의 이야기이다.

베풂이 때로는 행운을
가져다줄지도 모른다.

베토벤을 존경한 슈베르트는
훗날 위대한 음악가가 되었고,

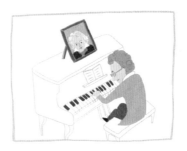

소크라테스를 존경한 플라톤은
훗날 위대한 철학가가 되었다.

나도 내가 존경하는 인물의 인생을 복사해야지.

이 중에
누가
좋을까?

존경하는
인물 명단

위대한 사람은 없다.
위대한 도전이 있을 뿐이다.

-윌리엄 프레더릭 홀시